聽見聲音的地景 100 種聆聽與聲音創造的練習

A Sound Education: 100 Exercises in Listening and Sound-Making

R·莫瑞·薛佛　R. Murray Schafer ——— 著

趙盛慈——— 譯

推薦序

Foreword

傾聽是一種喚醒，也是一種邀請

范欽慧（自然作家、台灣聲景協會理事長）

日出前，我在濃密的熱帶雨林中錄到一對正在雙重唱的鳥，三分鐘後天色漸亮，牠們的曲風開始轉變，接著不同質感與頻率的蟲鳴響起，像是配樂般的四處合奏。在大自然每個瞬間中，似乎可以隨時聽見各種千變萬化的樂章與曲目，難怪有人說，人類的音樂源起於自然，我很慶幸自己可以來到沒有人煙的荒野中，長時間淨化那被蒙塵許久的天線，學習啓動對焦，透過自然的音律，重新連結土地與自我。

野地錄音的工作持續了二十年，讓我逐漸發現環境正在改變，但是大部分的人渾然不察，他們無法聽得見這樣的差別，我才警醒到，原來我們真正需要的是一套透過聆聽來認識環境的聲音教育。

正因為我如此熱愛傾聽，當我回到城市中，我也很清楚知道，為什麼大部分的人不願意打開耳朵。事實上，早在一九七七年，加拿大音樂家莫瑞・薛佛（R. Murray Schafer）就出了一本影響後世深遠的著作：《世界調音》（The Tuning of the World），他以音樂家的聆聽天分與美學素養，細緻分析工業革命之後人類聲音世界的轉變，各種人造聲響，鋪天蓋地的成了世界最主要的旋律。從汽車的引擎爆炸聲到工廠的轟隆運轉，持續不斷的單一節奏，已經成為全世界共同面臨的聽覺經驗，甚至強迫弱化現代人的聽覺，於是，他提出了「聲音地景」（Soundscape）的概念，讓人深度察覺到自己身處的聲音環境，點燃重尋在地聲景的熱情，甚至超越噪音所帶來的衝擊與負面影響，讓人用正向積極的方式進行聲景設計，最後回歸到聆聽聲音的本質。

這本書讓薛佛成了所謂的「聲景」或是「聲景生態學」之父。許多人因為他的著作，開始關注起環境中的聲音議題，更迫切期待薛佛能提供幫助大家「重新聆聽」的方法。於是十四年後，薛佛出了這本有助於鍛鍊聽功的武林祕笈，並提出一百種可以自我練習，或是可以協助老師應用教學的聆聽方案，讓全世界許多人都得以受惠，大大提升「聽見世界」的感知能力。其實早在這本中文書出版之前，我已經開始把書中的一些方法直接應用在台灣聲景協會的活動中，因為在二〇一三年我認識了日本聲景協會的理事長鳥越惠子教授，當時我特別去參加了日本聲景協會成立二十周年的特展，並專訪了鳥越教授，這才知道原來有音樂背景的她早在一九七〇年代，就特別去加拿大取經，師承薛佛的聲景理念，進而把《世界調音》翻譯成日文，當「聲景」的概念引入日本後，也帶動社會整體觀念的變革，許多人紛紛為「聲景」倡議，甚至影響了環境省在一九八六年選出日本百大「音風景」（也就是聲景），把這些所謂「無形」的聲景，視為一種文化資產加以推廣與保存。而薛佛這本

《聽見聲音的地景：一○○種聆聽與聲音創造的練習》，其實也是受到鳥越教授的諸多鼓勵，因為她知道當一個觀念成形之後，更需要相關的「操作手冊」，才能真正幫助大家喚醒麻木許久的感官。

二○一五年台灣聲景協會正式成立，正如二十年前的日本一樣，我們正處在一個聲景「大發聲」的階段，隨著聲景環境意識的抬頭，各種「聲音教育」、「聲景散步」的活動，已經直接衝擊著我們教案的設計能力，從幼稚園、小學、中學到大學、甚至企業團體、環保團體……無不期待我們分享如何去傾聽環境的聲音，顯示這是一個非常重要的趨勢，正因為我們長期欠缺「聲音教育」的內容與聆聽的素養，因此這本書的翻譯與出版，無疑是一場「及時雨」，為原本一片荒涸的聲景教育注入甘霖。

我自己也曾經應用過幾種書上的方式，帶領許多人來到繁忙的城市街頭聽聲音，有孩子、大人、甚至有視障朋友。我讓他們先閉上眼睛察

覺車聲的方向、細數經過身邊的車子數量……甚至在進行「聲景散步」的時候，引導學員不發一語，去察覺自己身處空間中背後可能播放的音樂，也注意在行進中各種聲響，包括自己的腳步聲，我們把傾聽聲音的感受延伸到藝術的表現、記憶的連結……許多作法都來自於辭佛的啟發，我也相信這本書將觸動你無數的靈感，幫助你去開發更豐富的創意，造就出令人期待的繽紛成果。

台灣的聲景教育還在啟蒙階段，就如同你可能早就感受到，台灣是一個聲音多樣、甚至到有些音量超載的地方，當然您會說，台灣好吵，或是換一種角度認為：這裡的聲音太有趣了，差別就在於你究竟會不會「聽」？如何聽得廣，聽得遠，聽得深，你必須轉化成很好的天線，而台灣正是可以培養傾聽高手的絕佳道場，因為我們的社會既開放又多元，如果你願意花一些工夫努力，我們將可以在這裡繼續研發出更多、更具備在地文化表徵的傾聽絕活。

006

聆聽必須先打開心，感官才會真正甦醒。而當你專注傾聽時，也代表著無數美好的對話將因你而開展，如同流動在森林樹梢的風，或是越過石頭的蜿蜒溪流，當你融入在那浪濤起伏的聲波共振中，你將發現，原來「傾聽」是一種喚醒，也是一種邀請。

導言

Preface

解放耳朵，現在開始熱身

李明璁（社會學家、作家）

「找一個日常熟悉的地方，坐下來把手機關掉，閉上眼睛，放空沉靜。接著打開耳朵，盡可能地全開。專注用心記下你所聽到的周遭一切：遠的近的，清晰或幽隱的聲響樂音。至少過十五分鐘才睜開雙眼，切換成視覺觀察模式。最後，試著比較剛剛兩種不同感官的體驗差異。」

這是今春我在台大開授「音樂社會學」課程時，由於學生過多教

室擠不下，不得不用以篩選想要加籤選課者的作業之一。而出此題目的靈感，就來自於各位現在正翻閱的這本「聲音地景」大師莫瑞・薛佛（Murray Schafer）的經典小作。

之所以說「小作」，乃因相對於薛佛先前創建概念、設下典範的巨著《世界調音》（一九七七年初版，後來再版更名為《聲音地景》〔The Soundscape〕），本書顯得輕薄短小、平易近人。乍看洋洋灑灑多達一百條有趣的練習提案，但卻又大量留白，充滿閱讀的餘裕（也是聲音的餘韻）。大師返璞歸真似的，完全不以複雜論述或抽象概念來「教誨」讀者。而是訴諸會心一笑、引人入勝的直接體驗。

其實，莫瑞・薛佛在這之前也已經寫過多本給音樂教師的新型態教育手冊，但這本精巧之作卻更饒富創意，充滿教育現場的指引功能，卻絲毫沒有傳統教材的刻板框架。透過聽覺的深化與廣化，聯覺開展出的跨感官體驗，既新奇又啟發。每個實驗或遊戲設計，都在召喚任何一位

渴望重塑自我與環境關係的讀者（也是聽者），無論他是什麼樣的學經歷背景、各行各業、不同年齡或性別。

這也正是當初我推薦本書給大塊文化，並希望能收入我所策劃「SOUND」書系的原因。坦白說，這本書的對象絕不只是相關學術領域中的教育者或研究者，也不單是投身於聲響樂音展演的工作者或愛好者。我在乎的其實更是大眾讀者，如何可能藉由各種異質化的聆聽，進入一趟又一趟將日常生活「轉熟為生」的旅程。

什麼是轉熟為生（defamiliarization）？這是當代人類學的一種方法論，主張在面對習以為常或習為不察的熟悉事物與日常狀態時，能以一種暫時抽離、去除既定認知與感覺框架的態度，亦即彷彿變得陌生而不熟悉似地，重新去經驗、檢證、理解並詮釋。我認為這個態度不僅為從事研究的學者所需，或許任何人都可以練習進入這樣的反思。目的是：想想為什麼生活樣貌只能如此，有沒有其他可能？

而反思的前提就是聆聽。去年我曾帶領一個團隊編著兩本關於台北聲音地景的專書，我們有幸認識了多位從事採製自然生態或人群文化的聲音地景的達人（可稱之為 soundscapist），他們不約而同都對各類自然生態或人群文化的聲音充滿好奇。懂得聆聽的人，多半都有一種謙遜、溫柔、自省與共享的特質。他們的耳朵有著比一般人更敏感開放的能量，細膩引領其深入生活的內裡，卻又能適時發現「轉熟為生」的趣味。

因為聆聽必須先讓自己靜下來，此時就會專注感受自身與周遭環境人事物的關係變化。換句話說，當你的耳朵徹底打開、並能明辨各種層次的聲音時，你的身體也就同時朝向自然萬物（也可能反過來，不是對外開放而是反求諸己、面對心靈深處）地打開了。莫瑞‧薛佛說，這就是一種「清耳練習」。

倘若清了耳，穿越了各種雜訊噪音而能專注聆聽，我們就可能重新

發現三種重要的聲音：被科技事物與消費主義擠壓破壞的自然生態、被社會腳本與功利關係僵化界定的他人對待，以及被現實生活與角色扮演困住無解的自我存在。由此，清耳聆聽、反身思辨、起身行動，便構成了三位一體的新生活實踐。

於是我認為這本小書，終究仍是企圖宏大之作，它透過聽覺的考察與再造，不斷探測著一個社會的文明進程到達何處：是否能更加細緻體貼地善待環境、他人與個我？又是否擁有一種超越西方社會、長久以來「視覺中心主義」（ocularcentrism）的多元文化可能（比如薛佛曾大力讚許日本傳統造景對聲音表現的重視）？

而同時，這也是一本自我成長與團體動力之作。你可以把它隨身放在袋子裡，搭捷運或喝咖啡時隨機翻上一個習題，既收平心靜氣之效，更能促成一段冥想哲思。當然，本書也鼓勵三兩成群一起玩賞。把聲音的蒐集、連結、設計與再製，當成是家人好友間的交流新活動。透過一

起聆聽、吐納、想像，分享與溝通彼此對這世界的喜怒哀愁、異同感受。

莫瑞‧薛佛如此總結：「這是一個教育的過程，從個人或小團體開始，再逐步擴大，像池塘裡的水波那樣，納入愈來愈多參與者，直到最後影響力擴及所有市民，終於影響各個地方的政府為止。那時——直到那時——我們才能期待全世界的聲景有所改變，變得比現在更優雅、更美妙、更有地方特色。」

現在開始熱身。

這場嘗試要扭轉視覺宰制獨大的想像力運動、與自由的感官解放，

獻給鼓勵我設計出這些習題的鳥越惠子（Keiko Torigoe）和若尾裕（Yu Wakao）；也獻給讓我在課堂上實驗的瑪麗莎·方特拉達（Marisa Fonterrada）和維奧萊塔·德蓋恩薩（Violeta de Gainza）。

前言
Introduction

我們關心聲音的議題，希望能提供老師教學方法，幫助學生有效聆聽。身為音樂家，我有理由樂見其成；但無論如何，只要牽涉到口語或聽覺訊息的交換，在所有教育活動中，聆聽都是一件非常重要的事情。可是，擁有雙耳並不代表能夠有效聆聽。實際上，許多老師曾經告訴我，他們發現學生的聆聽能力在逐漸下降當中。這是一件嚴重的事，沒有什麼比感官教育更基本的了，且聆聽又是感官教育中最重要的一環。

聆聽的時候，我們顯然會用不同的方式處理不同的事物，而且有許多證據顯示，不僅僅是個人而已，就連社會都有不同的聆聽方式。舉例來說，我們口中的「專注傾聽」與「被動聽見」，兩者之間就有差異。

為什麼我們會專心聆聽某些聲音？卻在無意中聽見別的聲音？有些聲音是否會依文化而有所差異，以至於當地人會充耳不聞？（某個非洲人曾說過一句話：「**種族隔離**是一種聲音！」）有些聲音是不是會被某些人過濾掉，但其他人會用低調的方式發出這種聲音？此外，聽覺環境改變，會不會影響我們選擇聆聽或忽略的聲音類型？

我將聽覺環境稱為「聲景」（soundscape），是指無論我們身處何地、由聲音所構成的整體範圍。聲景一詞取自「景觀」（landscape，或譯地景），但與景觀不同的是，聲景並不僅限於戶外。在我寫作的同時，四周環境就是聲景。我從敞開的窗戶聽見，風將白楊木的樹葉吹得沙沙作響。時值六月，鳥巢裡的幼雛剛孵出來，空中盡是牠們的鳴唱之聲。屋內，冰箱壓縮機突然啓動，發出刺耳的嗡嗡聲。我深呼吸，開始抽起菸斗，於斗在我抽的時候發出啪、啪、啪的微弱雜音。我在乾淨的紙張上，流暢地用筆寫字，發出不規則的咻咻聲，並且在我寫到「i」字上的點和句號時，[1]發出喀噠聲響。這就是祥和的午後，我住的鄉野屋舍呈現的聲景。請花點時間，一面閱讀這段文字，一面跟你的聲景對照。在這

017

個世界上，有各種截然不同的聲景，聲景會因時間、季節、地點、文化而有所不同。

今時今日，世界上每個地方的聲景都在不斷改變。隨著人們身邊的機械玩意兒愈來愈多，聲音的數量正快速增長，比人口增加的速度還快。如此一來，環境也變得比過去更加嘈雜。

有愈來愈多證據顯示，現代文明也許會被自己的噪音淹沒²。然而，噪音汙染除了會帶來生理危害，這些變化是否也會影響我們的心理聽力呢？是否有辦法過濾不想聽的聲音，但依然聽得見想接收的訊息？又或者，到最後我們會敗給感官超載，茫然地屈從了，或疲憊得沮喪不已？

讓人心灰意冷很容易。我在一所大學的傳播系開設噪音汙染的課程時（約一九六五年），很快就察覺到，用完全負面的主題教學不會有什麼效果。專家在課堂上給學生看內耳構造圖與噴射引擎的分貝圖，律師說明無法打贏聽力損失官司的理由，城市規劃師讀出執行不彰的防噪細則，聲音工程師主張投入更多時間金錢從事更多研究。顯然在許多專家心中，是希望噪音繼續存在的，因為這樣他們就能繼續工作。我的學生

反應很消極。他們說：「所以，這個世界很吵，你覺得我們還能怎麼應對？」其實，現代聲景已經讓人培養出對噪音的偏好了。工作環境與街道上的聲音位準[3]提高，音樂與娛樂活動對聲音位準的需求也因此隨之攀升。居住在現代都市的人們普遍忽略這種現象對健康帶來的危害，甚至還有可能強烈反對減少噪音，覺得這樣會讓生活變得不夠精彩。

1 譯註：英文的句號是一個黑點。

2 作者註：許多統計數據都這樣顯示，舉幾個例子：田納西大學一九八一年入學的學生當中，有百分之三十三在高音域有聽力缺陷。蘇黎世大學的調查顯示，受試的DJ與搖滾音樂人當中，有百分之七十聽力「嚴重受損」。此外，另外一項瑞士的調查顯示，一九六八年入伍服兵役的年輕人當中，五萬人有聽力受損的跡象，到了一九八〇年代初期，已攀升至三十萬人。

3 譯註：Sound level，聲音的強度等級。

我在《世界調音》（The Tuning of the World）[4] 一書中，探討生活中的聲音歷史，提出一種方法，可將噪音這個負面主題完全翻轉成對聲景設計的正向追求。對我而言，聲景設計並非依靠形上或外來的世界，而是一種發自內在的活動，唯有讓愈來愈多人更專心傾聽與自己有關的聲音，才能達成這個目標。哪些是我們想要保留的聲音？要如何使這些聲音發揚光大，保留環境中的主要特色，進而美化這些特色呢？

我相信，改善世界聲景的方式十分簡單，就是學會聆聽。現在，聆聽似乎成了一種被人們遺忘的習慣。我們一定要打開耳朵，對周遭美妙的聲音世界更加敏感。等到我們培養出觀察入微的感官，就能進一步展開有社會意義的大型計畫，以自身的經驗影響他人。我們的最終目的是，開始有意識地做出設計決策，以此影響身邊的聲景。

我該怎麼做，才能用有效的方式，將這些議題呈現出來，給老師以及可能對這個計畫有興趣的人看呢？我的決定是，最簡單的形式最好，也就是蒐羅各種練習──我將這些練習稱爲「清耳練習」。這些練習我在教學中都運用過，對象有兒童也有成人，絕大多數的練習不需要特別

訓練就能進行，而且很多都能獨自完成。只有一點要注意，就是大部分的練習採分組進行效果會最好。

想當然，我沒有打算讓這些練習以系統化的方式，從頭到尾操作一遍。這些是設計成因時制宜、不需要定期進行的練習。我的蒐集方式很隨性，一開始是聽覺與聲音想像的練習，中段處理噪音的議題，最後才處理社會中的聲音，某些習題中有嘗試過的人或團體提供的報告。這是屬於你的練習，開始進行吧！請按照情況所需著手調整，並在遇到有關的內容時加入其他方式。這個計畫沒有結束的一天，任何擁有一副好耳朵的人能夠想出來的方式，都可以用來繼續努力不懈地美化這個世界。

R・莫瑞・薛佛

一九九一年八月，寫於印地安河

4 作者註：《世界調音》由阿卡納出版社（Arcana Editions）出版。

1

我們從簡單的練習開始：**寫下你聽到的所有聲音**。花幾分鐘寫，

如果是分組進行，請大聲念出所有人的清單，並將差異之處記下來。

然有些清單可能比別人長，但是所有答案都是對的。

由於聆聽是非常個人的活動，所以每個人寫的清單會不一樣；雖

每個人都可以隨時隨地進行這項簡單的練習。如果能嘗試好幾

次，透過比較不同的環境，養成聆聽的習慣，會是很不錯的點子。

現在我們要用各種不同的方式將清單分類。首先，按照大自然的聲音、人類聲音、科技（機械）聲音，為聲音加上「N」（自然，nature）、「H」（人為，human）、「T」（科技，technological）的代號。哪一種聲音佔大多數呢？

接著，在你自己製造的聲音前面畫上「X」號。在你的清單上面，大多數是自己的聲音，還是別人的聲音？

有些聲音在你聆聽的過程中持續作響；有些聲音可能一直重複，不只發出一次⋯有些則光聽見一次。在聲音前面寫上「C」（連續，continuous）代表連續音、「R」（重複，repetitive）代表反覆出現

的聲音、「U」（單次，unique）代表僅出現一次的聲音。（順帶一提，有沒有什麼聲音是一直到現在問你，你才注意到，但其實一直都在響的聲音呢？）

拿出另外一張紙，紙張上方留給響亮的聲音，下方留給輕柔的聲音，將你聽到的聲音，根據聲音聽起來屬於響亮還是輕柔，分別安排在紙張的上下兩邊。

現在，紙張上方留給悅耳的聲音，下方留給難聽的聲音，按照這個分類法列出聲音。

將紙張翻面，在中間畫一個大小適中的圓圈，將所有你發出來的聲音寫在圓圈裡，其他聲音則按照聽起來的距離與方位逐一列在外圍。

3

聰明的老師會在這些練習過程中鼓勵學生討論，目的在於呈現出，聲音可以用許多不同的方式思考，人永遠無法將聲音局限在單一的類別裡。聲音有各式各樣含義，會不停改變，總是能夠產生新的意義。

有些聲音會從你身邊經過；有些聲音則不會移動，而是你經過這些聲音。此外，還有一些聲音會跟著你移動。開始進行這項練習的時候，請先想一想每一種聲音類別各有哪些例子。範例如下：

4

固定聲音	移動聲音	跟著移動的聲音
教堂的鐘聲	往來車輛	你的聲音
工廠的汽笛	飛機	你的腳步聲
暖氣與通風設備	鳥類	你的衣服及首飾
		你的汽車或腳踏車

移動的聲音會改變特性。我示範的時候，通常會一面慢慢走動，一面讓組員閉著眼睛聆聽我的聲音。（在這些練習中，有很多需要閉著眼睛進行，學生應該要從一開始就習慣這一點。）所以，我是邊說邊走，請組員豎起耳朵跟著我。他們能在我移動的時候，找到發聲的地方並用手指出來嗎？正在走動的發話者可以強調聲音的特性。我是面對你，還是背對你？我站在角落裡，還是正在穿越門口？我經過布簾後方的時候，聲音是不是變得比較含糊不清？所有變化都是聽得出來的。

經過幾分鐘耐心聆聽，組員可以訓練到聽見「聲影」。我經過桌子或椅子這類比較小的物體時，聲音的改變非常細微。組員將驚訝地發現，自己竟然能夠像盲人一樣，開始用耳朵去「看」。

029

這是針對移動聲音的感覺訓練。請自願者找一個可以移動的聲音，在室內帶著聲音走動，其他組員則是閉上眼睛，用手指出聲音的位置。碰撞鑰匙、輕輕拍手、反覆說一個字，任何聲音都可以。

現在，請第二名自願者找一個對比的聲音，按照不同的方向移動，組員則用兩隻手指出聲音的位置，第一個聲音用右手，第二個聲音用左手。

再出一道題目。加入兩種新的聲音，一樣隨意移動。讓一半的組員注意第一組聲音，另外一半注意第二組聲音。

5

每隔一陣子讓大家睜開眼睛，檢查一下自己表現如何。留意四種聲音之間要有足夠的差異，這樣才能正確識別聲音。要區分出兩種聽見的聲音、忽略另外兩種聲音，並不是一件容易的事，但是多加練習可以提高能力。

還有更困難的做法，就是讓四個唱歌的人在室內移動，要大家注意和弦中的其中兩個音符。例如：

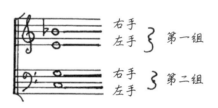

我發現，各種年齡層的人面對這項練習帶來的挑戰，都能有所回應。在現代生活中，有許多聲音比以前移動得更快，所以這項練習對生活在現代世界的人而言很重要，可以偶爾重複進行這項練習。傳統的耳朵訓練是針對靜態聲音進行的練習。這是一項動態練習，我們可以從中發現，研究聲音時，不需要局限在某個固定地方。

6

在實際生活中，街角是一個擁有許多移動聲音的場合。我們可以到街角去，閉著眼睛安靜地站上幾分鐘，聆聽所有聲音的移動。如果選擇站在繁忙的街角，通常會讓人嚇一跳，聽見的聲音大部分離我們很近。如果站在沒那麼繁忙的街角，則是能聽見比較遠的聲音。

如此一來我們便發現，一個範圍內活動的多寡會使聲景擴大或縮小。視野通常也是這樣，如果視野範圍內有高聳的建築物，會將我們的視野局限在幾公尺內，如果身在郊外，眼睛看到和耳朵聽到的距離就會比較遠。

試試看你最遠能聽到哪裡的聲音。是什麼聲音？你能估計出聲音

離你有多遠嗎？

隨著過去一百年來人口遷居城市，人們開始對「近處」的聲音產生偏好，在唱片及廣播圈尤其明顯。我們幾乎可以說，已經喪失聆聽遠方聲音的能力。儘管如此，聆聽遠處的聲音，會讓聲音產生一種獨特的魅力，而且聆聽繁忙的街角與開闊環境並將經驗互相比較，是一種有益的練習。

7

假設你選擇了繁忙的街角。現在，請將注意力完全放在某一種特定的聲音上，譬如選汽車喇叭好了，定出一段時限（例如十分鐘），計算喇叭聲的次數。這是一道很適合兒童的習題，因為小孩子都很喜歡數數；不過，每一個人都可以從這項練習中獲得好處，而且你會在練習的過程中注意到，駕駛人使用喇叭的方式千變萬化——有時候甚至會互相對話。

以下列出世界上幾個最大的城市中，繁忙的十字路口每小時汽車喇叭聲的平均次數，供大家對照。次數是在一九七四年至一九七五年之間計算的，我料想如果現在再算一次，次數應該會更多。我們的算法，是每小時計算十分鐘，連續計算九個小時，再算出平均結果。

莫斯科：十七次；斯德哥爾摩：二十五次；多倫多：四十四次；雪梨：六十二次；維也納：六十四次；阿姆斯特丹：八十七次；倫敦：八十九次；東京：一百二十九次；羅馬：一百五十三次；雅典：二百二十八次；紐約：三百三十六次；巴黎：四百六十一次；開羅：一千一百五十次。

8

我們可以用同樣的方法聆聽其他聲音，例如，數出聽到幾次尖銳的煞車聲、狗叫的次數，或是經過某處的機車數量。專注聆聽特定的聲音，可以讓我們認識聲景的全貌。

9

讓我們把注意力放在腳步聲上。你會在繁忙的街道上聽見各種不同的鞋子發出來的聲音，而且沒有兩個行人的走路聲聽起來一模一樣。有些人拖著腳步冷靜地走著，有些人邁著大步果斷疾行，還有很多人是介於中間。此外，鞋子的材質也有差異，世界上有非常多不同的材質。你在街角聽到幾種不同的鞋子類型呢？

這裡有幾則對鞋子的描述，是我在小說裡讀到的，供大家對照。

「……男人拖著鞋底，鞋跟叩叩作響。」（愛爾蘭）

「……高跟鞋在堅硬的地板上叩、叩、叩。」（加拿大）

「……鞋子加了墊，但雪還是怒氣沖沖地尖叫著。」（俄羅斯）

「……涼鞋啪嗒、啪嗒。」（奈及利亞）

「……作坊女孩穿木屐走在鋪鵝卵石的路上。」（英格蘭）

「……拖鞋在路上拖行，啪啪作響。」（加拿大）

「……赤著腳，腳步聲單調、輕柔。」（加拿大鄉村）

「……腳步聲，輕快得像木槌的陣陣敲打。」（英格蘭）

「……蘇黎世為數可觀的鵝卵石，在他的腳下喀嗒作響。」（瑞

「……他們的木跟釘鞋發出狂暴的噼哩啪啦聲。」（法國鄉村）

（十）

之後還可以進行一個活動。這是由巴西音樂教育家瑪麗莎‧方特拉達（Marisa Fonterrada）發明的練習。每個人帶一雙鞋子到課堂上，然後讓大家找出所有和自己的鞋子類似的聲音：靴子、高跟鞋、涼鞋、跑步鞋等。每一組花十分鐘即興編出一段曲子，再把大家的曲子組合成大型樂曲。我經常進行這項練習。你會驚訝地發現，使用像鞋子這樣樸實無華的東西，也可以創作出各式各樣的聲音與節奏。

接下來還有幾個可以在街角進行的練習。找一個連續發出聲響的音（電子或通風設備的嗡嗡聲），然後哼出這個音來。一面不斷哼這個音，一面在街區四處走動，然後再回到原本聽到聲音的地方。你還是哼著正確的音高嗎？如果你快步走，音很有可能變高，如果你慢慢走，可能會低半音。你覺得為什麼會這樣呢？

11

現在，去逛一逛商店，找出哪一家店的氛圍最靜謐。那是一間什麼樣的商店？

有幾間商店在播放廣播或音樂呢？

除此之外，有哪些是在特定機構才會聽到的聲音？

12

找一個有人上下樓梯的地方。上樓梯的人和下樓梯的人發出一樣的聲音嗎？哪一種聲音比較響亮？

我們要在走回教室的途中「邊走邊聽」。為了確保每個人都能好好聆聽，走路時要排成一列縱隊，每個人都跟前面的人保持一段距離，不能聽見他的腳步聲。所以，如果你聽見別人的腳步聲，表示靠太近了，應該要把腳步放慢。回到教室後，請組員回答下面的問題（或是最符合情況的問題），並將答案寫下來。

1·在走路的時候，你聽見最響亮的聲音是什麼？

2·最輕柔的聲音又是什麼？

3·有沒有什麼輕柔的聲音，被響亮聲響給破壞掉的呢？

4·你聽到音調最高的聲音是什麼？

5·舉出三個經過你的聲音。

6・舉出三個跟你一起移動的聲音。

7・舉出三個從上方發出來的聲音。

8・舉出一個移動並改變方向的聲音。

9・舉出一個正在回應其他聲音的聲音。

10・最難聽的聲音。

11・只聽見兩次的聲音。

12・某種物品打開的聲音。

13・物品打開的時候，有沒有聽見其他聲音？

14・在走路的途中，你聽見什麼聲音最引人注意（令人印象最深刻）？

15・具有特殊節奏的聲音。（你能用音符寫下來，或重現這個節奏嗎？）

16・最好聽的聲音。

17・什麼聲音來自最遠的地方，有多遠？

18・音調逐漸升高或降低的聲音。

19・你想從這個聲景中去除的聲音。

20・你希望聽見，卻沒有聽到的聲音。

一起討論各式各樣的答案。

接下來這幾道習題，我要請大家寫「聲音日記」，每天記錄一些事：寫下不尋常的聲音與你的反應、對聽覺環境的整體想法，以及你覺得重要的事情。

寫這本日記當然是為了自己，不需要跟其他人分享，但如果能在小組中大聲念出來一起討論會很有趣。有時候，我甚至會請大家交換幾天的日記，感受一下大家對聲音的反應有何差異。

15

這裡有幾個簡短的問題，可當作撰寫日記的題材：

今天早上走路的時候，你聽見的第一個聲音是什麼？

昨天晚上睡覺前，你聽見的最後一個聲音是什麼？

你今天聽見最響亮的聲音是什麼？

你今天聽見最好聽的聲音是什麼？

16

另外一個可以寫在「聲音日記」裡的題材是：你生平最難忘的聲音體驗是什麼？請用一段或兩段文字加以描述。

以下這個練習看起來很困難：宣布你要暫停說話——連續數個小時。由你決定自己能夠進行多久，但最好事先告訴朋友和家人，以免因為拒絕說話而遭到誤會。能暫停說話二十四小時就再好不過了，不過在大部分的情況下，你可能無法辦到。

世界上許多哲學與宗教都建議我們花時間靜默與冥思，用來對抗生活中的匆忙與困惑，而我則是建議可以用這種方法訓練敏銳的聽力。所有聆聽的練習進行到最後，都是要讓我們愈來愈能進入沉思、尊重寂靜無聲的狀態。在這個過程中，沉靜的聆聽者將能發現更多可以聆聽的事物。

進行這項練習的時候，請將日記帶在身邊，每隔一段時間便記下感想。

18

想一想這個問題：用人們製造出來的聲音認出某個人，是一件可能的事情嗎？你可以光憑朋友走路的節奏，以及鞋子或衣著的聲音，就認出對方是誰嗎？請大家閉上眼睛，讓一個人在組員前面走動。就算無法完全猜出身分，但你至少說得出走路者的性別與粗略的身高體重；再來，當他們走近的時候，你說得出衣著的材質嗎？他們有沒有佩戴首飾或其他物品，或是發出聲音讓你聽出來有東西？假如他們開口說「我是神祕的人」或類似的話，你能辨別是誰嗎？請跟不同的人一起進行這項練習：一定要讓大家都閉上眼睛後，才能選出走路的人。

19

幾乎每個人都會帶一串鑰匙在身上。你能認出自己的鑰匙發出來的聲音嗎？請大家交出鑰匙圈，組長輪流搖晃鑰匙，組員閉起眼睛豎耳聆聽。如果你聽出自己的鑰匙就把手舉起來，組長會把鑰匙放在你的身後。最後，每一串鑰匙都找到正確的主人了嗎？

20

在任何社會中，不同階級的人會有一套屬於自己的聲音。舉例來說，男性與女性不只說話聲音不同，還有許許多多其他聲音，使兩性之間有所區別。請按照性別，寫下常見的聲音清單。

一九八○年，蒙特婁的學生交給我下面的清單，我想現在應該有些改變了。

男性	女性
大聲打嗝	哭泣聲
用剃刀刮粗粗的鬍鬚	啵地一聲打開口紅棒
口袋的零錢叮噹作響	首飾叮叮噹噹
菸斗啪啪作響	尼龍長襪的聲音
搥打拳擊沙包	銼指甲的聲音
吐口水	手提包啪地一聲扣上
大聲咒罵	生小孩的聲音
鏈鋸機聲	縫紉機聲
電鑽聲	棒針輕碰聲

我要出一點功課。請到一座公園或花園，然後在保持靜止不動的狀態下豎耳聆聽（可以把眼睛閉起來），直到聽見四個方向都有聲音經過為止，一個聲音從東邊，一個從南邊，一個從西邊，一個從北邊經過。是什麼聲音呢？

是什麼聲音當然不是真的很重要。這是一項訓練專注的練習，你在等待能解除任務的聲音時，會聽見其他各式各樣的聲音。這個練習可以當成小組活動進行，也可以獨自進行，不過有同伴一起進行可能會比較有趣。

21

接下來的練習需要花點時間事前規劃，而且可能不是每一種狀況都合適，不過我非常推薦這個練習，因為這是一項效果很好、不會輕易忘記的練習活動。概念是讓蒙住眼睛的聆聽者置身於未知的場所，請他們形容這個地方。

到達以後，可以讓體驗者坐在地上。

為了讓體驗者感受到各種不同的環境，可能需要搭乘汽車或公車，將參與者帶到其他地方。老師必須讓幾名助手從旁協助，小心引導蒙著眼睛的體驗者到達指定的地點。當然，這個地方要事先選好。

剛開始要正確描述環境並不容易，但如果引導的人提出對的問

題，體驗者很快就能用耳朵將周遭環境看得相當清楚。風會透露出環境中有草木、旗幟或隧道空間；如果引導的人在不同的方位大叫，牆壁等物體會因為回聲而顯現出來；如果引導的人一面繞著物體走動一面說話，則會讓小型物體現出聲影；輕輕地敲一敲可以讓圍籬或柱子現形，走一走可以透露地面的材質。不過，透過想像建構的聲音畫面，永遠不會與真實世界一模一樣。摘下眼罩的那一刻，總是能讓人覺得，真是令人驚奇的經驗。

23

完成第二十二道習題後，可以邀請一名盲人到班上，跟大家討論如何能夠透過環境中的聽覺線索辨別四周。

24

聽力可以到達眼睛看不到的地方，耳朵可以穿透牆壁與街角。有東西被擋住的時候，聲音可以顯示出這個東西的位置與重要性。想一想，有哪些聲音來自看不見的地方，或是哪些聲音來自你從未見過的物體，請將這些聲音列成一張清單。

以下是加拿大學生給我的例子：

排水管內的水

位於頭頂上方，屋頂上的松鼠

風

雷

回聲

廣播節目（電話）的聲音

劇院的提詞員

牆壁裡的老鼠

肚子嘰哩咕嚕

25

在前一項練習中，有些你聽到的聲音是來自於自己的身體。請閉起眼睛，暫時保持靜止的狀態，聆聽皮膚底下的聲音。

下面的聲音你聽到幾種？

呼吸

心跳

胃部的聲音

吞嚥

骨頭、關節等咯吱作響

耳鳴

你還聽見其他聲音嗎？

26

有時候，聲音和製造聲音的物體會令人感覺互相矛盾，一個很吸引人，另一個卻缺乏吸引力。你能想出一些好聽的聲音，但聲音來源在視覺上卻不怎麼吸引人的情況嗎？

加拿大與美國學生提供的例子⋯

歌聲美妙但身材肥胖的男高音

遭到汙染的河川中，流水潺潺

陰天，雨水滴在窗戶玻璃上

青蛙

知更鳥寶寶

倒數中的炸彈

沖馬桶

27

現在，試著想出不好聽但來源卻很美觀的聲音。

例子：

正在打嗝的帥哥

發情的貓

協和式飛機

嘎嘎叫的孔雀

小孩子亂敲琴鍵

新鞋子吱吱作響

氣球爆炸

打破水晶杯

雙簧管的尖銳聲音

28

你能列出多少遠到看不見的聲音？

例子：

狼嚎

遠方的飛機

手槍發射

霧笛

在鄉間小路行駛的車子

火車鳴笛

林間瀑布

在接下來的幾項練習中，我們要盡量發揮想像力。下面是按照前面的模式所提出的問題。

1・舉出三個聲音高亢、尖銳，但聲音來源外形笨重的物體。

例如：

長聲尖叫的豬隻

海豚唱歌

貨車發出尖銳的煞車聲

蒸汽機發出笛聲

29

東方的鑼，敲打邊緣的時候

2．舉出三個聲音深沉，但聲音來源是外形很小或很薄的物體。

例如：

吹風機

炸藥的引信

單簧管的最低音

30

想像我手上拿著一支鏟子。試著用你的聲音模仿我用鏟子挖掘下列物體的聲音：

雪

碎石子

沙子

煤

完全想像出這些聲音一定很困難，但請試著想像這些聲音之間有什麼差異。

即使是我們以為很熟悉的聲音也會騙人。想像我手上拿著一張紙。我要揉成一團，請你在我合起手掌的時候，製造出真實的紙張會發出來的聲音。這個練習應該要反覆進行好幾次。你確定自己製造出來的聲音，跟真實的聲音很接近嗎？請組長拿一張真的紙並揉成一團。討論想像中的聲音和聽見的聲音有什麼不同。

31

現在我要用揉成一團的紙丟牆壁，請大家製造這個聲音。組長（代替我）對著牆壁投出想像的紙球，組員則製造想像中的聲音，可以是一個聲音，也可以是好幾個聲音（因為這是一個頗為複雜的動作）。然後，投出真正的紙球。專心聆聽的人應該會聽見：

1‧舉起手的聲音
2‧紙張離開手的聲音
3‧球在空中呼嘯而過
4‧球擊中牆壁
5‧球掉在地上

32

粗心大意的聆聽者只會製造紙球擊中牆壁的聲音，沒有顧到地心引力和暫留的聲音，讓球停在牆上不動——從這裡就可以看出，正確記憶聲音的能力已經在我們身上變弱了。

現在，讓我們試著想像整個環境空間。列出所有你可能會在以下環境聽到的聲音：

機場

公園

廚房

辦公室

試著盡量詳細一點。如果方便，小組等一下可以造訪這些地方，列出實際聽到的聲音，記錄差異和忽略掉的地方。

33

進行這項練習的時候，組員必須讓心境非常平和。請組員閉上眼睛，把耳朵當作「眼睛」，想像下列聲音。組長讀出下列清單，並在每組詞彙之間稍作停留，讓聆聽者能夠適當地在心中刻畫出聲音的樣貌。（想當然，清單上有些項目可能需要替換成適合不同環境的東西。）

營火劈啪作響……

緩緩轉動的水車……

走在乾枯的落葉上……

尼加拉大瀑布……

一千名木匠同時敲敲打打……

教堂鐘聲響起……

一群小鳥……

正在嬉戲的孩童……

在靜止空間裡的泉水……

汨汨的泉。」

「今晚……現在，所有噴泉都更加響亮了。我的靈魂，也是一座汨

——尼采，《查拉圖斯特拉如是說》第三十一節

35

你有沒有做過有聲音的夢呢？你有沒有在夢裡聽過音樂？有個女孩曾經告訴我，她做過一個夢，她在夢裡指揮家人聚在一起唱很有意思的和聲。我也經常做有音樂的夢，有時候在夢裡，其他聲音則是扮演至關重要的角色。常常有人聽見上帝的話語，卻從未有人見過上帝，在《聖經》提到的夢境中，許多都是有聲音的。請組員討論曾經做過哪些聲音或音樂在裡面扮演要角的夢境。

我們已經聽過與想像各種聲音。現在我們要尋找特定的聲音，進行更積極的練習。先從最普通的方式開始，請大家明天帶**一個有趣的聲音到教室裡來**。

隔天，請大家表演並討論這些聲音。讓每個人說一說，自己挑選的聲音為什麼很有趣，並請大家發表意見。如果大家認為聲音不是很有趣，有時候我會請學生回家再找一個聲音。不過，如果仔細聆聽，大部分的聲音都是很有趣的，而且組長有責任確定大家都很用心地聽著每個聲音。

36

37

這是新的功課，請小組成員分別帶來具有某種特徵的聲音，例如：

將嗡嗡聲帶來教室。

將叮叮聲帶來教室。

將砰砰聲帶來教室。

將摩擦聲帶來……

碎裂聲……

轟隆聲……

卡住的嘎嘎聲……

冒泡的啵啵聲……

啪地一聲……

清脆的聲音……

連綿起伏的聲音……

有時候我只挑其中三、四種聲音，縮小練習範圍讓大家比較，不同的習題可以用不同的方式達成。接著，一樣是請大家討論。哪些聲音最能表現我們想要的特徵？

另外一個方式是，找出最能表現下列詞彙的聲音：

38

猛捶　　　　　　滴水

嘎吱聲　　　　　重擊

漱口　　　　　　沙沙聲

尖響　　　　　　啵啵聲

到最後，這項任務可以變得非常明確、複雜：

找一個聲音，剛開始是刮東西或擦東西的聲音，結束時變成鈴聲；

找一個聲音，剛開始是低沉的重擊聲，接著變成高音的唧唧喳喳聲；

找一個聲音，逐漸消失中，而且音調愈來愈高。

讓任務更加明確的重點在於，學生必須聆聽各式各樣的聲音，加以分析及排除，直到找到正確的聲音為止。如此一來，大家就會用更主動的方式參與聲景。

39

試著將聲音與影像搭在一起，也許會很不錯。我從來沒有見過聲音的樣子，所以有些人帶來的聲音，我說不出看起來會是怎樣，但是大家可以當作好玩，選一些聲音，試著畫出想像中的樣子。畫聲音的最佳時機是在聲音產生的當下，聲音消失就停止動作，這樣你就不會有時間畫出有形物體，而是只能畫出對聲音的印象，例如結構、形狀、韻律等。從你收集來的聲音中挑一些試試看，並和其他人比較結果。

40

41

聲音有顏色嗎？對某些人來說是的。討論一下，大家收集來的某些聲音，可能是什麼顏色？為什麼呢？

試著找出能跟下列形狀、構造互相搭配的聲音。

42

聲音可以是圓形或三角形的嗎？有一次我用錄音帶放聲音給一群學生聽，發現有兩種截然不同的聲音在大家心中是圓形的，一個是教堂的鐘聲，另外一個則是冷氣機的聲音。你可以想出自己的答案，而且這些聲音應該會成為很好的題材，讓大家熱烈討論。

在接下來的一組練習中，我們會用到自己的聲音。只有透過發

（出）聲音，才能證明，我們擁有完整而正確的感受。雖然我們是藉

由聆聽來學習語言，但是我們是透過說話來表示自己會某個語言。

學家馬呂斯・史耐德（Marius Schneider）寫道：

聽覺的社會不太會禁止成員用社會中的聲音進行模仿。民族音樂

大家要聽過才能真正瞭解，原住民能夠把動物叫聲與大

自然的聲響模仿得唯妙唯肖。他們甚至會開「大自然音樂

會」，讓歌手在音樂會中模仿特定的聲音（波浪聲、風聲、

吱嘎聲、樹木的聲音、動物受驚的聲音），「音樂會」盛

43

大華美得令人驚奇。（《新牛津音樂歷史辭典》〔The New Oxford History of Music〕第一冊，倫敦，一九五七年，第九頁。）

就讓我們從用自己的聲音開一場「大自然音樂會」開始吧，六到十人分成一組，挑一個你所熟悉的環境（城市或鄉村都可以），花幾分鐘用自己的聲音來模仿環境中的聲音，並作出一首簡短的曲子。為了不讓曲子太複雜，組長必須將前置準備的時間限制在十到十五分鐘以內。請大家回到教室，把曲子表演給其他小組聽，欣賞的時候可以把眼睛閉起來。

44

我們應該要討論曲子，並瞭解大家對曲子的評價。（我們是這個領域的新手，不要心存驕傲，覺得別人的評語沒有什麼益處。）你比較喜歡哪一首曲子呢？為什麼？有些聲音可能模仿得非常好，但有些聲音，可能因為太難模仿或因為準備不夠充分，所以比較沒有說服力。某個鳥叫聲、青蛙呱呱聲、機車或霧角聲——由其他人來模仿的話，會不會比較像呢？做這道習題的時候，應該要讓組員全部參與。

選出一場「大自然音樂會」，你能不能教其他小組表演呢？讓第一組再表演一次，請另外一組人聆聽，聆聽的人數要與表演者相同，每個人都要專心聆聽第一組中某一名表演者的演出。接著，請第二組的成員表演這首曲子。

這次的任務跟這套習題中的許多任務一樣，需要反覆練習數次，可以等過幾天再回過頭來練習這一題。透過這種方式，本來看似不可能的任務，也會逐漸辦得到。畢竟，大部分的音樂表演都是在模仿從前的表演，所以雖然我們的曲子嚴格來說不算音樂，但還是可以運用相同的流程，當作訓練的方法。

45

沒有人知道語言究竟是如何誕生的，不過有一個理論說，語言的起源是重複聲景的聲音，也就是所謂的「擬聲理論」。所有現代語言都有豐富的詞彙，可以用來描述聲音的特質。我們可以設計出各式各樣的練習，來探索語言中的擬聲現象，最簡單的第一步就是，探索你使用的語言，列出描述聲音相關概念或物體的詞彙（汨汨聲、潑濺聲、冒泡聲、劈啪聲、啪地一聲等）。不過，我比較喜歡讓大家用個人的語言，透過擬聲的方式發明詞彙練習。試一試發明詞彙，描述下列事物：

46

舉例來說，我這裡有一些二十一歲小朋友發明的「月光」擬聲詞：

月光

貓咪因為滿足而發出聲音

炸彈爆炸

噴嚏

鐘

嘶嚕否呃普

嚕擬呃嘶

噓雷斯柯

嘛嚕嘛

茫可林得

耨爾哇暗姆

妞悠悠

094

噓佛呃葛摟瓦

噓牟耨呃

內許牟呃

水是用來進行口語創造的好東西，因為水能變成許多不同的狀態。讓小組中的每個成員針對雨滴、溪流、瀑布、河川、海浪等，發明各種詞彙。

以下是學生提供的例子：

47

噼哩特爾咚克
噼得瀝普
嘘普啦特
滴瀝噼特
普瀝普
噼兜叮克
踢克啼－蹬克啼
啼勒瑞噼悠唎
踢的噼尼
嘶咘雷爾斯的噗
叭呃波
噗哩許

雨滴

咯枸塢
嗶哩哺嗶哩咘噗
叭啵曡特
嘶般扣－嘶嗶扣
許哩某汝茵均
嗶啵－咕遜
皴叩爾－取曳普
哺勒啵哩許嘶
哺嚕啵哩疵
噼哩－噼哩－噼哩嘘

溪流

克拉斯嗶－蝦嘘
塢許
修咖－嘶喂許－坷噫許
基嘘嗯
．
哈爾塢姆瀑許
弗瀝麼哩
瑞增嘶普啦茲
桑麼嘶嗶瀝嘘
嘶佩茲特拉嘘
嘖免戴薩

瀑布

河川

咕嚕叭麼爾克
夯姆弗爾
嗶呦瓦許
沐弗潞嗯
弗拉爾歐
沐弗入牟爾
牟汝伊嗯德弗潞
莊姆瓜森哇嘶威
雷們啊嘶威哩
繆窩啦

海浪

嗚湘姆
科蝦哇
若洛嚕姆嘶
瑞嗎吶許
啊—許塢噓
喂乏勒汐
哇粉塢許
呃瑞蘇泌嗯
嗚伊舍嗚伊可
嘶喂修哩—蘇哇噓

098

我曾經作過一首曲子，叫作〈水的點滴〉（Minnewanka）＊。我是在這首曲子中，請合唱團從雨滴一路模仿各種水聲；不過，既然現在大家都有一套完善的形容詞了，每個小組都能作出像這樣的曲子。試試看，念出這些詞彙，模仿詞彙描述的水形態──請小組在念雨滴那一組詞彙的時候，發出啪嗒啪嗒般的輕快節奏，還要像河流一樣汩汩流動，像瀑布一樣滔滔湧出，跟著河流的詞彙蜿蜒曲折地流動，並在模仿海浪的時候大聲怒號。詞彙帶出的活力和情緒愈多，串聯起來的音樂性就會愈強。結束之後，大家可以聽〈水的點滴〉，比較一下。

＊譯註：又名「The Moments of Water」，故譯為《水的點滴》。

099

幾乎每個語言中都有狀聲詞，用來形容常見動物發出來的聲音。

48

貓咪的呼嚕聲：

在德語中是「蘇努哇－蘇努哇」

在法語中是「嗚嗯－嗚嗯」

在英語中是「噗爾－噗爾」

蜜蜂的聲音：

在英語中是「叭茲」

在阿拉伯語中是「速茲－速茲」

在日語中是「嗯－嗯」

在越南語中是「弗嗚—弗嗚」

在你知道的語言當中，狗兒、綿羊、蟋蟀或其他動物是怎麼發出聲音的呢？為什麼不同的語言會差別這麼大？不同的文化對這些聲音的理解不同嗎？還是世界上的動物、鳥類、昆蟲真的像我們一樣會說不同的話呢？

49

我們才剛要進入音樂與語言的階段。在這項練習中，我們不用字詞，要用聲音下達指令。試試看轉變聲音，用各種必要的方式發出指令，讓某個人完成特定的任務，例如：走到門前把門打開，或坐在某個特定的位子上。不可以做手勢或使眼色。愈明確的指令就會愈難，例如：試著讓某個人坐在地板上並脫掉鞋子，或找個舞伴跳華爾滋。

我們需要的是一套雙方都懂的信號：往前、回來、右轉、左轉、撿起、放下等。分成兩組，讓各組想出指示成員進行各項任務所必要的聲音信號，接著先請執行任務的自願者離開教室，再讓小組替另外一組指派任務。其他成員只能用聲音，試著向自願者傳達指令。

這項練習會很有趣，還能幫助我們注意到，古時候人類發出來的聲音一半是音樂，一半則是語言。

50

這是一個取名字的遊戲。請大家圍成一圈，讓一個人站在中間，其他人盡量發揮想像力，用各種方式大聲呼喊站在中間的人——唱歌、低語、嗚咽、呻吟、抖音、大哭等。由站在中間的人選出他覺得最有想像力的發音；選中的人往中間站，繼續進行下一回合。

還有另外一個取名字的遊戲，先替各組分別指派一名組長，讓組長盡量用各種不同的方式表演自己的名字：唱歌、低語、吼叫、斷音、連音、以特定節奏反覆，或是分成不同的段落等。組員依樣畫葫蘆，重複他們聽到的聲音。這項練習可以加入肢體動作，讓各組同時公開表演名字，則會形成美妙又刺激的對比場面。每隔一段時間就換一個人當組長，這樣就會一直有新的名字，而且大家都有機會帶領小組。

「取名字遊戲」可能會讓大家哄堂大笑，非常好，就讓我們來思考一下笑這件事吧。沒有什麼東西能像笑這麼令人不由自主與獨特了，只有笑能表現出最典型的你。可是笑沒有辦法假裝，試著在沒有真的很好笑的情況下，發笑看看吧，聽起來是既做作又愚蠢。編個笑話，然後仰天大笑吧。你能同時自然地笑，又認真地聽自己的笑聲嗎？在我們進行以下練習的過程中，如果爆笑出來，請豎起耳朵聽一聽吧。

這是讓四組學生一起玩的聲音遊戲。第一組扮狼，第二組扮馬，第三組扮牛，第四組扮公雞，然後將所有組員打散。可以蒙住眼睛也可以閉著就好，每一組的人都要找出其他成員，方法是發出適當的動物叫聲，然後聆聽回應。找到動物同伴的時候，把手牽起來，再繼續尋找其他同伴。

我曾經帶超過一百人的小組玩這個遊戲。進階版是讓四組成員試著說話（當然，不是真的說話，只能說狼或公雞的語言）。讓第一組當俄羅斯人，第二組當中國人，第三組當非洲人，第四組當阿拉伯人。

終極版本可能只有音樂家才能進行，方式是給每組一段不同的音

53

程，讓他們找出其他所有唱一樣音程的人。第一組唱上行五度，第二組唱下行四度，第三組唱下行三度，第四組唱上行小二度──或類似這樣的約定。

54

為了讓大家不要太拘謹，我通常會讓他們四處走動跟別人打招呼，用毫無意義的語言互相交談。先這樣進行一陣子之後，應該就能準備好，試試看用更明確的方式改變聲音。讓大家試著模仿：

軍隊指揮　　　　八十歲的人

歌劇演員　　　　口吃的人

DJ　　　　　　傻瓜

三歲小孩　　　　獅子

熊

大家對劇團導演史坦尼斯拉夫斯基（Konstantin Stanislavsky）的

印象就是，他一向要求演員必須用四十種不同的方法詮釋同一個字，

做到之後才能上台表演。隨便拿一段文字（今天早上的報紙就行了），

試試看用下面的方法念出那段文字：

發聲者是一朵美麗的花

發聲者在跑步

發聲者是一把機關槍

發聲者是警報器

發聲者是小嬰兒

發聲者是一條蛇

發聲者快死掉了

表達是透過模仿來訓練的。音樂家瞭解這點，會花很多時間模仿樂音。不過，除了音樂之外，任何聲音都能當作模仿的範本。有一次我帶竹製排鐘到課堂上，請學生盡量靠過來，然後用自己的聲音模仿排鐘。我們先聽原本的聲音，再試著重現這個聲音，再聽一次，然後再試一次，直到我們開始掌握這個樂器的各種聲音為止。你可以用其他會發聲的物品來進行這項練習：鬧鐘、機械式玩具、正在掃地的掃把、牙牙學語的小孩等。重點是要記住聲音、聆聽並加以模仿，能夠模仿得愈像愈好。

雖然重現聲音的技巧會隨著練習而進步，但是我們的聲音當然不可能百分之百重現全部的聲音。我有幾次發現，有兩個聲音可以互相模仿得非常像。這兩個聲音真的這麼合，變得讓人分辨不出來嗎？請一個人重現另外一個人說話的音色，然後輪流說同一個字。請同學閉著眼睛，在說話者重複說這個字的時候舉手——如果他們認為是第一個人的聲音，就舉起右手，認為是第二個人的聲音，就舉起左手。將兩個聲音交織在一起騙同學。有好幾次，我看到同學完全搞混了。

57

58

有一個我從來沒有成功找到一模一樣的聲音，就是拍手。讓一個人拍手，另外一個試著重現相同的聲音。這是很單純的聲音，但大家似乎無法複製出來。說不定連自己的拍手聲，都無法用同樣的方式再拍一次。試試看吧。生活中最簡單的事物，往往也是最令人感到不可思議的事物。

還有一個聲音模仿練習，就是讓兩個人一面互相靠近，一面發出自己選定的聲音。等兩個人經過對方的時候，就互換聲音。聲音可以是相同的音高，也可以是不斷重複的節奏。重點是要正確地互換。如果以等比倍數增加人數，進行這項練習，會產生非常有趣的複音即興樂曲。

59

我在《當字詞歌唱》（*When Words Sing*）一書中，提過其他用聲帶製造聲音的練習，其中有一項我覺得特別有意思。

接下來我們要說一個很有名的故事，但是**不能用字詞說，只能用聲音**。聲音可以用喉嚨發，也可以用身體製造。將學生像以前一樣分成好幾組，請他們挑一個應該會有很多聲音，而且大家都認得出來的故事。大家可能會想到童話故事，或最近的新聞事件。《聖經》裡也可以找到很不錯的聲音故事。編排一下，然後在所有組員面前表演。如果他們猜中，你就成功了，如果沒猜中……好吧，也許你應該試試看其他故事。

這裡有幾則效果很好的故事：

《三隻小豬》　　《三隻熊的故事》
《諾亞方舟》　　《布萊梅的音樂隊》
《漢森與葛莉特》　《青蛙王子》
《傑克與魔豆》　《白雪公主與七矮人》
《聖誕頌》

每次表演結束後都要請大家討論。用聲音說故事的技巧，會隨著反覆描述而愈來愈進步。

你愈熟悉一個聲音，這個聲音的變化就會愈多，會產生令你意想不到的全新含義。找一個簡單的詞，例如「動物」，像祈禱一樣反覆念上好幾分鐘。在某個時間點，這個詞會停止指涉任何事物，彷彿只是一個停留在空中、毫無意義的聲音元素。不過，你必須複誦得夠久才行。所有組員可以一起進行，閉上眼睛，慢慢複誦……動物……動物……

我想到一則從約翰·凱吉（John Cage）那裡聽來的故事。有一天，他當著一群人的面開始敲起鑼來，將近半小時的時候，有人說：「住手！我要瘋了！」凱吉停下來，另一個人卻說：「為什麼停下來？才剛開始有點意思呢。」

當聲音變得不一樣，具有新的意義時，這個現象可能是聽力上的幻覺。雖然大家都知道，聽力上的幻覺在冥想練習中很有效果，但是到目前為止，人們對聽力上的幻覺都知之甚少。達文西曾經寫道：「你可以在鐘聲的敲擊中，找出所有你想像得到的字。」有時候，波浪、瀑布、海螺的殼，似乎能留住神祕的聲音，例如：與這些物品一起深埋地底的叫喊聲。這是聽力幻覺的第一堂課，另一個練習是：聆聽彷彿從不知名的地方傳來的……幽靈聲響。這個現象沒有符合常理的解釋。成員可以在小組中討論各自體驗過的聽力幻覺。

以下是美國學生提供的第一類例子：

我把耳朵貼在咖啡壺口，聽見古老的儀式聲響。

有時候躺在床上，枕頭裡的填充物聽起來很像輕柔的喃喃低語。

我洗澡的時候聽見電話鈴聲，但我根本沒有電話。

搭飛機或火車的時候，我經常在連續顛簸中聽見流行歌曲中的副歌。

我在練習打鼓的時候覺得自己聽見媽媽在樓上大叫……

或是電話在響。

再來，是第二類例子：

我住在紐約上州的時候，聽見微弱的聲音在對我說話，嚇死我了。我一直沒有搞清楚聲音是從哪裡來的，是小孩子的聲音，但我們住的地方沒有小孩啊。

我覺得自己可以聽見有人在對我說悄悄話……可是那個時間點，說話的人在一萬多公里之外。

度過忙碌又漫長的一天之後，我在睡覺前會聽見好幾個不同的聲音同時對我說話。語速很快，聽起來很像說話的人就在我的耳邊。這些喋喋不休的話通常都聽不懂，但聲音聽得很清楚。

結束聽力幻覺的話題前，讓我再提幾點跟鐘有關的現象。

「聖克萊門特教堂的鐘聲說，柳橙與檸檬，

聖馬丁教堂的鐘聲說，你欠我三枚銅板。」

喬治・歐威爾（George Orwell）在他的小說《一九八四》中寫下這段話，他認為：「是很奇怪，但你對自己說這段話的時候，彷彿真的聽見鐘聲，聲音來自遺落的倫敦，到現在依然存在於某個地方或其他地方，隱藏起來而且遭人遺忘了。」

除此之外，還有聲音的矛盾現象。希臘哲學家芝諾（Zeno）便指出某個最為奇怪的現象，他說一顆玉米粒掉在地上會發出一個特定的聲音，但如果將一整袋玉米粒倒在地上，卻不是發出所有玉米粒加在一起的聲音，而是截然不同的聲音，彷彿毫不相干。你能想出其他讓聲音加總卻產生不同聲音的例子嗎？

還有一個矛盾現象，就是兩個物品撞在一起，卻只發出一個聲音。球打在牆壁上、把筆丟到地上、用一隻腳輕敲桌子——在這些例子中，都只發出一**個**聲音。或許，我們可以把這個現象稱作「一加一等於一」，在數學上是不可能的事情，完全不合邏輯，但是卻自然得不得了。

希臘哲學家對聲音非常感興趣，而且他們不是只憑思考來來推敲，而是親身體驗，用耳朵聆聽。以下是亞里斯多德在著作《論問題》（Problemata）*中提出來的問題，讓我們來看一看：

64

為什麼晚上比較聽得見聲音？

為什麼剛塗好水泥的屋子比較容易有回聲？

為什麼從同一個容器倒水出來，冷水發出來的聲音比熱水尖銳？

為什麼把鹽撒進火裡會發出聲響？

為什麼人在打呵欠的時候聽得比較不清楚？

為什麼人在屋子裡聽外面的聲音，會比在外面聽屋內的

聲音清楚？

為什麼跟一個人發出來的聲音相比，許多人同時發出同樣的聲音，卻不會因此傳得比較遠？

直到現在，亞里斯多德提出的問題依然可以拿來檢驗──舉例來說，試試看冷水和熱水的問題吧。雖然比起希臘哲學家，現代物理學也許更能說明這些現象，但希臘哲學家的思考是建立在用**感官探索環境**上，我們的重點也是放在這裡。

＊ E・S・福斯特（E. S. Forster）翻譯，《亞里斯多德作品集》（*The Works of Aristotle*），第八冊《論問題》，第十一部，牛津大學出版社，一九二七年。

現代的「文明」社會將聲音變成一種用科學處理的對象，因而失去大半的聲音影響力。舉例來說，回音雖然可以用科學的方法來解釋，但聽見自己的聲音飄回來而體驗到開心的感受，總是能令人覺得更加神奇。

在古時候，如果一個地方會產生奇怪的回音和共鳴，經常會被人認為是可怕的地方。我曾經到過位於伊斯法罕（Isfahan）的沙阿巴斯清真寺（Shah Abbas Mosque），而且永遠不會忘記那裡的經驗。在主穹頂的正下方可以聽見七種回音，但不管從哪個方向踏出正中央，只要一出去就沒有任何回音。通常，天花板採拋物線設計的建築物，都會產生奇特的聲音效果，能反射來自遠處的微弱聲響，像悄悄話那

樣。我甚至在現代的地鐵站和橋下聽過這種效果。在牆面拋光做得很好的房間裡，聲音會留得非常久，而樓梯天井總是能讓聲音在裡面迴盪不已。

請組員找出，有沒有哪些地方——就像許多布置過度的現代房間那樣——周遭環境會用特殊的方式改變聲音（加強或弱化都可以）。

讓組員學到，聲景設計師如何透過塑造環境，產生令人滿意的聲音效果。

我至今都不曾在練習活動中提到錄音機，是因為未必每個人都有，而且不用錄音機也可以完成聲音的教育。

如果說照相機能為照片賦予框架，那麼給聲音框架的東西就是錄音機了。就像我們想要清楚地將目標物擺在照片的中間那樣，請大家也試試看，能不能不受外物干擾清晰地錄下聲音。首先，可以錄下簡單的目標，例如：

行駛而過的火車

教堂的鐘聲

工廠的鳴笛聲

請勿錄下聲景全貌。挑一個特定目標，試著只錄想要的聲音，別被其他不需要的聲音破壞。看起來簡單，但實際進行困難多了。

挑一個似乎快要從聲景中消失的聲音，記錄下來，就像你保留的聲音會放在博物館裡收藏那樣。想像一下，你的錄音檔可能會成為僅存的標本，留下已經消逝的珍貴聲音素材。你會替錄音檔附上什麼資訊呢？像是錄音日期、錄製對象的來歷、初次發聲日期、目前位置等，養成將錄製素材分類的習慣，以供日後參考之用。

67

68

挑一種聲音錄下來，然後試著盡量收集相反的例子，愈多愈好。

常見的聲音包括：

門

出入口

汽車喇叭

吸塵器

這是我們與聲音形態學的初次接觸，聲音形態學是在特定聲音類別中，研究各種變化的一門學問。

為了顯示周遭環境對聲音造成的影響，請在各式各樣不同的環境中，用相同的聲音念同一段文字，並且錄下來比較結果。

這樣的任務可以擴大範圍，例如：在各種不同的表面（木頭、樹葉、鵝卵石、雪等等）上行走，並錄下自己的腳步聲。

用錄音機練習時，要錄得愈明確愈好，必須用清晰的音檔當作評判的依據。可是，聲音錄製是一門特殊的學問，可能需要用上一些造價昂貴的器材，並不是每個人都有辦法使用。如果使用便宜的設備，尤其是麥克風，可能會讓人受挫而難以滿意，所以我要在這裡打住，繼續用耳朵充當我們的麥克風。

69

安靜無聲對你來說是什麼意思？請完成句子：安靜無聲就是……
（什麼答案都對）。

下面有一些小朋友給我的答案：

安靜無聲就是把嘴巴閉起來。

安靜無聲就是想事情。

安靜無聲就是做白日夢。

安靜無聲就是睡覺。

安靜無聲就是老師不在或其他人在講話的時候，不要講話。

安靜無聲就是黑漆漆的。

安靜無聲就是留校察看。

安靜無聲就是對某件事物感興趣的時候。

安靜無聲就是在做自己的事情。

安靜無聲就是保守祕密。

安靜無聲就是看默片。

安靜無聲就是害怕。

再來，是大人的答案：

安靜無聲就是一種心理狀態而已。

安靜無聲就是像自由或和平一樣難以捉摸。

安靜無聲就是不可能的事。

安靜無聲就是失去意識或死掉。

安靜無聲就是平靜。

安靜無聲就是無聊。

安靜無聲就是聽三小時搖滾樂後聽見的東西。

安靜無聲就是隔離，完全孤立。

安靜無聲就是虛空。

安靜無聲就是我只能聽見自己的耳鳴。

安靜無聲就是經常會在極度恐懼時才注意到的東西。

比起小朋友，大人的態度似乎比較負面。提供這些答案的都是北美地區的人，我很好奇，不知道在其他文化眼中，安靜無聲會不會比較正向？

這裡有一道簡單的習題，讓大家練習達到安靜的境界。

站起來再坐下去，不要發出任何一點聲音。

組長要跟大家強調，如果不小心發出聲音（衣服摩擦、地板嘎吱作響、關節咯咯作響），就要立刻停止動作，分析為什麼會發出聲音，試著再做一次動作但不發出聲響。我推測動作最慢的人會勝出。

變化版本是，如果房間有可以移動的椅子，將椅子拿出房間再拿回來，不能發出任何聲響。

在我的經驗中，要完成這項練習可能需要十五分鐘以上的時間。

我推薦讓特別不受控制的人進行這項練習，他們可以在練習的過程中達到一心一意的境界，令人跌破眼鏡。

72

73

另外一個版本是，在寂靜無聲的狀態下，將一張紙從一個人手中傳到另外一個人手中，直到在教室裡傳過一輪為止。我們有可能辦得到嗎？用手傳紙張的時候，有沒有聽到細微的紙張摩擦聲呢？

現在，把紙張當作樂器，你能用這張紙發出多少不同的聲音呢？

可以輕輕拍、搖一搖、抖一抖、用力甩、撕開、揉皺、滾動、敲打、壓扁。將紙張在教室裡傳一輪，每個人都要發出不同的聲音，不能跟之前聽過的聲音一樣。這個作法會讓練習變得更困難，需要發揮更多想像力。

74

我們可以設計出一系列習題，用來訓練聽覺記憶。這裡有幾項練習，你也可以想一想其他的練習。大家閉上眼睛，被組長拍到肩膀的人，要說出自己的名字。大概說出六個名字之後，請組長隨口念出名字，讓組員指出被念到名字的人。然後，加入更多名字，例如十來個，再試一次。（當然，如果班上座位是固定的，在開始之前要先把座位打散。大家只能用耳朵去聽。）

76

你的聽覺記憶好嗎？試試看，給組員一個字或一組詞彙，要他們在今天晚一點的時候或隔天⋯⋯或後天，將這個字或詞彙組合複誦出來。這個練習也可以用拍手的節奏進行。

此外，也可以用音準來練習。你可以把音高記多久呢？在進行其他活動的期間，每隔幾分鐘就請組員唱出特定的音，慢慢拉長間隔的時間。過了五分鐘、十分鐘、二十分鐘，你還記得原本的音高嗎？

有一次，我給一群葡萄牙音樂老師一個音，要他們帶回家，隔天再把這個音帶到教室裡來。我當然也要參與練習，所以我一路哼著這個音回到飯店，準備晚餐的時候，也在廚房裡哼著，直到在享用美味的魚肉料理時，發現自己忘記這個音了。晚餐過後，我試著重新回憶起來。因為聲帶有張力，所以你還是可以或多或少抓到這個音──不過，你有把握嗎？隔天早上，我請學生唱出他們帶回家的音，結果：恰恰好差了半音。

77

78

聲景會不斷改變，舊的聲音總是不停消失。（哪裡有舊聲音的博物館呢？）在你的記憶中，有多少是小時候的聲音，而現在已經不存在了呢？

以下是一九七〇年到一九八〇年之間，北美大學生的聲音回憶：

老式收銀機的叮鈴聲　　　手動水泵

舊型洗衣機的壓縮運轉聲　滑輪曬衣繩

在洗衣板上洗衣服　　　　磨剃刀

攪拌奶油　　　　　　　　鋼筆灌墨

143

打字機的換行警鈴
手搖上課鐘
修女身上七哩扣摟的念珠
教堂裡說的拉丁語
手推式割草機
花崗岩紋琺瑯器皿的聲音
留聲機唱片的摩擦聲
砝碼落在秤盤上的聲音
手搖式咖啡磨豆機
玻璃牛奶瓶的碰撞聲
踩踏式縫紉機
水倒進木桶裡
雪鈴

長柄鐮刀割草
木地板上的木頭搖椅
街頭叫賣的人
紡車
腳踏車鈴
老相機像爆炸一樣啪地一聲
馬蹄踩在鵝卵石上
用曲柄發動汽車
蒸汽火車頭
手錶滴答滴答
小孩子玩彈珠
手動打蛋器
手搖式電話

請大聲念出這份清單。也許其中有些聲音如今還存在，但已經消失在你生活的環境裡了。這項練習應該會讓大家展開熱烈的討論，讓所有人思考聲景的變化。

第七十八道習題可以延伸練習，找一個老人家（例如祖父母），聊一聊在你出生前，他們在從前的日子裡（或從前生活的地方）聽過的聲音。

以下敘述來自幾名耄耋老人，收集者盧・詹桑特（Lou Giansante）請他們回憶二十世紀初紐約市的聲音：

報紙有分特別版，小販會大聲喊：「號外！號外！」半夜的時候，大家會聽見他們一面喊「號外！號外！」一面在街道穿梭。他們會喃喃念著新聞標題，讓你走出去買份報紙。

我記得電車的「噹啷、噹啷」，東百老匯的電車似乎比格蘭街的電車精緻，因為車體比較小。電車的噹啷聲音比較低，從來都不會像現在的汽車喇叭這麼刺耳或吵人。

有好多條街都鋪鵝卵石，到處都是馬匹和馬車的聲音，低沉的嗡嗡聲從未斷過。這些馬拉的車子，車齡不同，聲音就不同。有些馬車的鉸鏈吱嘎作響，聽起來好像快要解體了。

我以前一直很害怕消防車！天啊，竟然能發出那種聲音……鈴聲在響，馬蹄聲很吵。我會在家裡跑來跑去，然後躲起來。哨子聲和鈴聲……他們一直在拉搖鈴的繩子。

小販總是在這一區四處叫喊：「馬鈴薯！馬鈴薯！草

147

莓！草莓！香蕉！香蕉！」人們會跑到街上買這些東西。

小販和撿破爛的人總是帶著一個搖鈴，叮叮噹噹響個不停。手推車移動的時候，搖鈴會跟著晃動。你在兩、三個街區外都能聽見搖鈴的聲音。

你能夠數得出來汽車有幾輛。偶爾會有幾輛計程車，但馬匹和四輪馬車還是佔大多數，尤其是在中央公園一帶的地方。在我的記憶中，可以聽見攤販推手推車叫賣水果，還能聽見騾子和馬匹拉著貨車，用沉重的腳步緩緩行進。

80

另外還有一個調查舊聲景的方法，就是找聲音元素很豐富的文學或視覺紀錄（小說、故事、繪畫、相片），記下裡面的所有聲音。每個人都要找一份紀錄，並且向全組組員發表成果。

我們不能忘了自己的歷史。這是與「聲音日記」有關的習題：寫一篇簡短的文章，記錄在你小時候的記憶裡最早聽到的聲音是什麼。

我從之前的學生那裡收集到很多聲音記憶，以下敘述隨機取自其中一段，供大家參考：

我記得一個聲音，是醫生來做家庭訪問時的聲音。他走路的時候，皮革包包總是發出吱吱的聲音。我記得他開上私人車道的時候會咳嗽，他總是穿會摩擦人行道的跟鞋。如果我需要打針，他就會拿出一個金屬罐子，針丟進罐子的時候聲音很奇怪，如果你仔細聽，可以聽見水沸騰的聲音。沸騰

聲停止的時候我總是很害怕，因為這就表示要挨針受痛了！

總是有新的聲音入侵聲景。請列出過去這一兩年內進入聲景的新聲音。

盧・詹桑特讓之前受訪的同一批紐約學生舉出新聲音的例子時，他們提到以下聲音：

電動玩具的嗶嗶聲

汽車裡的電子音效（「別忘了繫上安全帶！」）

人們身上電子呼叫器的嗶嗶聲

食物調理機

附電子鬧鈴的靜音（沒有滴答聲）時鐘

按鍵式電話機

電子收銀機

微波爐的嗶嗶聲

電子釘書機

電子除草機

電腦鍵盤敲擊聲

電腦的嗶嗶聲

當時是一九八三年，其中有許多聲音現在已經很「稀鬆平常」了。

那麼，現在有沒有什麼更新的聲音呢？

聲音生態學關心的對象是聲音與所在環境的關係，有害的失衡關係就稱為噪音汙染。噪音汙染並非本書的主題，但現代生活與噪音汙染實在脫不了干係，所以我們也不能忽略這個議題。我們太常處在聲音過大的環境裡了，對我們的聽力是一種莫大的威脅。

現在，有一道很好的習題，就是查出你住的地區或國家有沒有制訂任何減輕噪音的法律規定，並且找出受法規限制的是哪些聲音。這一類法律在制訂過程中，很少不引起社會爭議，但是這些法律通常都很過時，又不能有效地處理現代問題。你找到的噪音消除法規是什麼時候通過的呢？這條法規是否有效執行呢？怎麼說？法規有沒有涵蓋所有現代噪音？請在課堂上討論這些問題。

83

《世界調音》中有一章標題是〈噪音〉（Noise），你可以在裡面找到一些世界各國噪音法規的背景。

想要瞭解你那裡的噪音防治法規是否符合現況，有一個好辦法，就是進行社會調查，請許多當地的人列出最困擾他們的聲音。在我們的設想中，現行法規應該會涵蓋社會調查中普遍提到的噪音才對，結果是嗎？

也許你的地區根本沒有噪音防治法規。如果是這樣，擬出一份示範細則，反映噪音議題的最新意見，會是很好的方案。

示範細則完成後，請勇於將細則寄給主管機關參考。附上你針對噪音進行社會調查的結果，證明細則其來有自。人們常常會發現，政府官員也在想辦法改善有害物的相關法規，而且他們會感謝你對這個議題提供意見與付出努力。

85

聲音的社會調查是讓你與其他人分享想法的好機會。我有時候會進行一項調查，就是拜訪某一條街的鄰居，請他們估算某一種特定的聲音，他們一天平均聽到幾次——例如：有幾輛機車經過那條街，或是有多少飛機從他們的房子上飛過。

接下來的任務是查出這些聲音究竟出現多少次。作法是在一段連續的時間內計算次數（可以讓學生輪班進行）。

再將兩個數據互相比對。根據我的經驗，估算的數值總是少於實際次數，有時候只有實際次數的十分之一而已。

這代表什麼呢？人們要不是沒有在聽，就是他們把次數壓低，好說服自己噪音沒有那麼嚴重。

就像每個地區都有自己的地標，讓這個地區擁有自己的特色一樣，每個地區也有自己原始的聲音地標。聲音地標是一種獨特的聲音，具備某些特質而讓這個地區變得獨一無二。各地區因為聲音地標而產生特色，不會少於地標為該地區帶來的特色。聲音地標可以是鐘聲、鈴聲或喇叭聲等明顯的大眾聲響，但聲音地標也可以是與特定行業或消遣活動有關的室內聲響。

沒有兩個地區的聲音會一模一樣。你住的地方有什麼聲音，讓那裡變得很特別嗎？

找出獨特的聲音之後，就要好好注意這些聲音。這些聲音的歷史

87

160

是什麼？什麼時間與地點可以聽見這些聲音？這些聲音有可能延續下去嗎？如果不能，那麼我們應該要爲後代子孫記錄下來。與這些聲音一起生活或工作的人，對聲音的態度是什麼——他們喜歡這些聲音，不喜歡，還是幾乎沒有注意到呢？

各個地區應該要像保存地標一樣，謹慎地保存聲音地標。首先，要找出這些聲音，然後透過研究賦予這些聲音特殊的重要地位。

我一開始就說過，進行這些練習是為了設計聲景。什麼是聲景設計？設計師將事物組織起來，目的是要提高對美的滿足感。景觀設計師精心安排公園或花園裡的植物，建築設計師妥善設置城市廣場或公共建築，室內設計師則是規劃房間裡的裝潢。

可是，**聲景不屬於私人財產，所以專業人員無法自顧自地加以安排。**我們都擁有一部分的聲景，因為我們都是聲音的製造者。因此，在讓聲景安排更加和諧這件事情上，我們都是其中一個環節。首先，我們要學會聆聽；接下來，我們要學著思考聲音；最後，我們要開始用更好的模式將聲音組織起來。

我們現在是在最後一步。我們要跟之前一樣，先從簡單的練習開始：用一個聲音，改善你家（房間、花園）的環境。在花園裡裝個風鈴或風弦琴如何呢？還是爲家裡添個特別的門環呢？完全由你自己決定。將這個東西安置在重要的地方，這樣聲音才會經常響起來。讓這個物品的震動聲充斥安置的空間，成爲場所裡的特色吧。

現在要進行的當然就是：將令人不快的聲音從家裡、花園或房間消除。剛開始進行這項練習的時候，會覺得好像很奇怪或一點用都沒有。令人討厭的聲音感覺上是從戶外傳來的（街上的噪音、鄰居等），要嘛也許是家中其他成員製造的聲響——我們當然不可能讓這個人消失。可是，只要認真聆聽你很快就會發現該怎麼做，因為我們四周總是有令人分心或難受的聲音，只是我們懶得去聽所以忽略了，例如：嘎吱作響的窗戶、砰地一聲甩門、椅子磨地的刺耳聲響、嘎嘎運轉的風扇。

90

為自己添一個令人愉快的聲音吧——一個可以帶著走，而且你認

為能讓身旁的人感到開心的聲音。

讓令人不快的聲音從你的生活中消失，也就是某人曾經跟你說過他不喜歡的聲音，可能是某個字或你的用字遣詞，也有可能是你提高聲音的方式，或是發牢騷、用粗魯的方式擤鼻子。你可以讓這個聲音消失嗎？試試看吧。

現在，我們來想一想怎麼改變這個社區的聲景。先從公園開始，讓小組選擇一個公園，到那裡進行下面幾項練習。請組員在不同的時間點造訪公園幾次，好全盤瞭解那個地方。提出下列與公園有關的問題讓組員討論：你的公園有沒有引人注意的悅耳聲響，聲音的具體來源是什麼呢？如果這座公園沒有悅耳的聲響，具體原因是什麼？

大型公園內應該會有各式各樣的聽覺環境。在某些地方，娛樂應該是最主要的活動（兒童遊樂區、運動場）；其他地方，可能會看到安靜的小樹林，讓人在那裡休息和認識大自然（步道、長椅、樹木、水域）。你的公園有這些不同的區域嗎？如果沒有，你能不能想個辦法改變一下（不要改變公園的大小或樣貌），讓公園的聽覺環境更多樣化呢？進行這項練習時，可能需要用到筆記或速描。

93

168

很多人都為公園設計過大型的聲音裝置，我也設計過一些。如果有機會的話，小組可以考慮創作聲音裝置，並將裝置捐給公園，可以是與自然聲響產生共鳴的裝置（風弦琴、戲水設施），或是可以發出聲音讓行人從互動中取樂的裝置，就像音樂遊戲一樣。即使沒有辦法造出裝置，也可以試試看設計一個能裝飾公園，讓公園變得更美妙的東西。在《世界調音》裡有一章叫〈聽音園〉（The Soniferous Garden），你或許可以從中找到一些靈感。

現在，請盡情發揮想像力，規劃一座示範公園，展示各種可以放在公園裡吸引人的設施：聲音裝置、音樂遊戲設施、水車、戲水設施、露天音樂台、噴水池、吸引小鳥的池塘與樹木、自然步道、各種能消除或加強腳步聲的路面，或許可以在中央設置一間「靜堂」，讓人在裡面享受一方寧靜與沉思。

假如公園有兩邊是繁忙的道路，你要怎麼解決交通帶來的噪音呢？比起樹木，高圍籬或土丘比較能夠有效阻隔噪音。

現在，來看一看你生活的街道。如果你是一名建築師，能夠全權負責重新設計這條街道，你會做出哪些改變，好讓街道上的聲景更棒呢？舉例來說，如果你決定讓所有車輛消失，你要用什麼樣的聲音取代呢？又或者，你覺得什麼樣的聲音會自然而然開始出現在這裡？試試看用真的設計師會有的思維來思考這個問題。

96

假設你可以讓某些聲音（街上的車流、割草機、無線電廣播、音樂演奏、派對、節慶活動）只局限在一天或是一星期中的某個特定時間。製作一張時間表，並且寫出你認為可能符合多數鄰居需求的建議事項。

在最後三種練習中，我們的任務是邀請大家一起思考社區的聲景，能邀到愈多人愈好，三道習題都是用這種方式進行，需要找來幾名聲景設計師事先精密規劃，之後可能還要辦一場社區活動，愈多人參與、愈好。

我將第一種練習稱為「尋聲遊戲」，進行方式是提供一張問題清單，上面列出從某個社區選出來的聲音，還有一張空白地圖，讓參與者找到聲音時，可以在上面標出聲音的位置，由第一個正確標示出所有聲音的人獲勝。可以設定容易找出位置的聲音，或是設定不容易找出位置的聲音，甚至兩種混合也行。當然，我們只能選連續的聲音，否則至少也要是會在遊戲期間能夠聽見的聲音。如此一來，就有一定

98

的機會能夠找到聲音。不過，應該要做到搭配得宜，才是用心的設計師團隊。清單中還可以納入一些聲音，讓參與者必須發出這些聲音，才能找出聲音，意思是這些聲音平常不會產生，而是只在演奏或打擊時才會冒出來。

舉例來說：

問題	答案
1．不會叫，卻會吼的動物。	石頭或木頭雕刻，外型是嘴巴張開的動物。
2．音高總是一樣的音，可以讓它響，也可以讓它停。	公共電話的按鍵。

3・一把木琴。

一條一條的木頭籬笆。

4・在出入通道嗡嗡作響的通風設備。

不在出入通道上的通風設備發出的聲音就不算。

5・聽得見水聲，卻看不見水。

在下水道或排水管內流動的水。

6・六個排在一起的金屬銅鑼。

六個連接在一起的排水管或金屬招牌。

諸如此類。

下一種練習可以稱爲「尋聲迷宮」，要求比上一種練習更高，概念是引導參與者走過城鎮中某個特定區域，只能用聲音當作線索，告訴參與者接下來要往哪裡走。參與者將拿到選定城區的空白地圖，在地圖上畫出正確的路線，第一個回到基地的人則獲勝。

尋聲迷宮需要很多事先規劃的工夫。如果這個區域的排水管聲音都一樣，那就不能要求聆聽者尋找某個排水管的聲音。規劃的人必須非常熟悉選定區域的聲景，而且規劃出來的路線還得事先詳細檢查，確定線索明確，能引導專心聆聽的人找到目標。

問題	回應
1．跟著九個鋼鐵做的鼓走，然後停下來。	可以是金屬材質的管柱或桿子。只要找到第一個在哪裡，參與者就會順著這些管柱或桿子找到方向。
2．用左耳聽車輛的聲音，向前走二十步，直到……	指定車輛行進的位置，就不會弄錯要走哪個方向。
3．……聽見有水在流動為止。	可以是你腳下的下水道人孔蓋。
4．從這裡開始，鳥兒會為你指引方向，直到……	如果附近有樹或公園，那裡的鳥叫聲會最大。

5.……找出嘎吱作響的出入口（信箱、門）

確定只有一個。

6.在你面前有兩條街道，選擇最安靜的那一條，直到……

我們假設一條街道非常繁忙，而另外一條不會。

7.……你來到一個腳步聲聽起來很空洞的地方。

地下道或隧道。

8.現在，你的右耳會聽到碗盤聲。

戶外餐廳。

9.聆聽嗡嗡的聲音，並朝發聲的方向走……

電子設備或通風設備的嗡嗡聲。

10.……到一個地面踩起來會咯咯響的地方。

碎石子步道。

諸如此類。

顯然，如果指示明確，再加上選定的聲音不會間隔太遠，就很有可能帶領參與者循線索走過街道，將複雜的路線描述出來，一步步引導參與者走到目的地，或是回到起點。

尋聲迷宮的進行時間可以為期一周，讓每一名參與者自己選擇什麼時候開始，將開始到結束所花的時間記錄下來，最後給獲勝者一份獎勵。

幾年前我曾經在瑞士的巴塞爾（Basel）設計過這樣的迷宮，幾年後我又回到這個城市，卻驚訝地發現，幾乎所有的聲音都不曾改變，所以我還能跟著聲音從頭到尾走一遍。

我將最後一種練習稱為「**動聲移位**」，因為這道習題的重點在於移動的聲音。這道習題跟另外兩道習題一樣要先事先規劃，概念是在由數個街區組成的區域中，讓自願者發出特定的聲音，而參與者則是會在特定的時間裡聽見這些聲音，以及在這個城市中時常聽見的喧鬧聲。自願者在街上移動或穿越商店的時候發出聲響，但聲響不可以讓別人覺得奇怪或沒頭沒腦。在交通繁忙的時間進行購物，會是嘗試這項練習的最佳時機。一開始，給參與者一份清單，上面列著等一下會聽到的聲音，並告訴他們聲音會出現的區域──舉例來說：四個街區的範圍內。參與者聽到聲音的時候，走向發聲的人，就會收到一張票券或卡片。由第一個帶回所有票券或卡片的人勝出。

我使用過的聲音，舉例如下：

1.腳踏車輪上有拍擊的物品

2.尖銳的警哨聲

3.拿著玩具槍的小男孩

4.項圈上有鈴鐺的狗兒

5.拿著導盲杖的人

6.正在放送廣播的收音機藏在包包裡，發出的信號是停在兩個電台之間的雜訊聲

像這樣的練習或遊戲（也可以設計其他活動），目的是要讓大家更注意環境裡的所有聲音，不單單是小孩子玩的遊戲而已，我就曾經與各種年齡層的人一起玩過。

我一向強調，聲景設計必須由內而外，要先由觀察入微的市民提

出要求，之後才會眞正見效。這是一個教育的過程，從個人或小團體開始，再逐步擴大，像池塘裡的水波那樣，納入愈來愈多參與者，直到最後影響力擴及所有市民，終於影響各個地方的政府爲止。那時——直到那時——我們才能期待全世界的聲景有所改變，變得比現在更優雅、更美妙、更有地方特色。

我們的練習暫時告一段落，現在輪到你了，請用這些初步經驗當作基礎，進行延伸練習，任何方式都可以，讓想像力引領你吧。

SOUND 5

聽見聲音的地景 100 種聆聽與聲音創造的練習

A Sound Education: 100 Exercises in Listening and Sound-Making

作　　者	R・莫瑞・薛佛（R. Murray Schafer）
譯　　者	趙盛慈
責任編輯	吳瑞淑
封面設計	林育鋒
校　　對	呂佳真

出　　版 ─── 大塊文化出版股份有限公司
台北市105022南京東路四段25號11樓
www.locuspublishing.com
讀者服務專線：0800-006689
TEL：(02) 87123898　FAX：(02) 87123897
郵撥帳號：18955675　戶名：大塊文化出版股份有限公司
法律顧問：董安丹律師、顧慕堯律師
版權所有　翻印必究

總 經 銷 ─── 大和書報圖書股份有限公司
新北市新莊區五工五路2號
TEL：(02) 8990 2588　FAX：(02) 2290 1658
初版一刷：2017年7月
初版三刷：2022年12月

聽見聲音的地景：100種聆聽與聲音創造的練習 / R.莫
瑞.薛佛(R. Murray Schafer)著；趙盛慈譯. -- 初版. --
臺北市：大塊文化, 2017.07
面 ; 公分. -- (Sound ; SO005)
譯自：A sound education : 100 exercises in listening
and sound-making
ISBN 978-986-213-802-1(平裝)
1.音樂創作 2.聲音

910　　　　　　　　　　　　　　　106009360

定價：新台幣280元
Printed in Taiwan